新雅‧寶寶認知館

寶寶
節日認知書

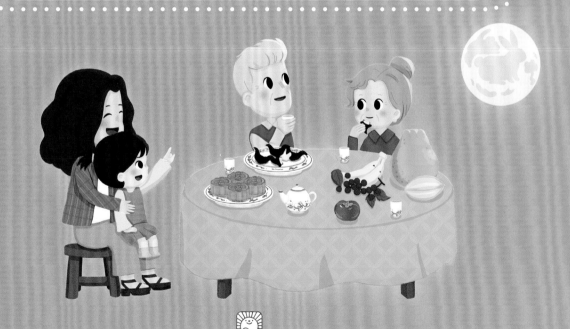

新雅文化事業有限公司
www.sunya.com.hk

新雅‧寶寶認知館

寶寶節日認知書

編　　寫：新雅編輯室
繪　　圖：郝敏棋
責任編輯：潘曉華
美術設計：陳雅琳
出　　版：新雅文化事業有限公司
　　　　　香港英皇道499號北角工業大廈18樓
　　　　　電話：(852) 2138 7998
　　　　　傳真：(852) 2597 4003
　　　　　網址：http://www.sunya.com.hk
　　　　　電郵：marketing@sunya.com.hk
發　　行：香港聯合書刊物流有限公司
　　　　　香港荃灣德士古道220-248號荃灣工業中心16樓
　　　　　電話：(852) 2150 2100
　　　　　傳真：(852) 2407 3062
　　　　　電郵：info@suplogistics.com.hk
印　　刷：中華商務彩色印刷有限公司
　　　　　香港新界大埔汀麗路36號
版　　次：二〇一八年四月初版
　　　　　二〇二一年六月第二次印刷

目錄

春天的節日 …………………………………… 4

農曆新年（春節） ……………………………… 6

復活節 …………………………………………… 8

夏天的節日 …………………………………… 10

母親節 …………………………………………… 12

父親節 …………………………………………… 13

端午節 …………………………………………… 14

秋天的節日 …………………………………… 16

中秋節 …………………………………………… 18

冬天的節日 …………………………………… 20

聖誕節 …………………………………………… 22

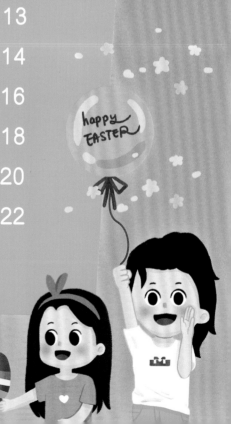

掃描右面的二維碼（QR code），
就可以聆聽書中的生字，讀音包括
粵語、**英語**和**普通話**。

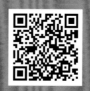

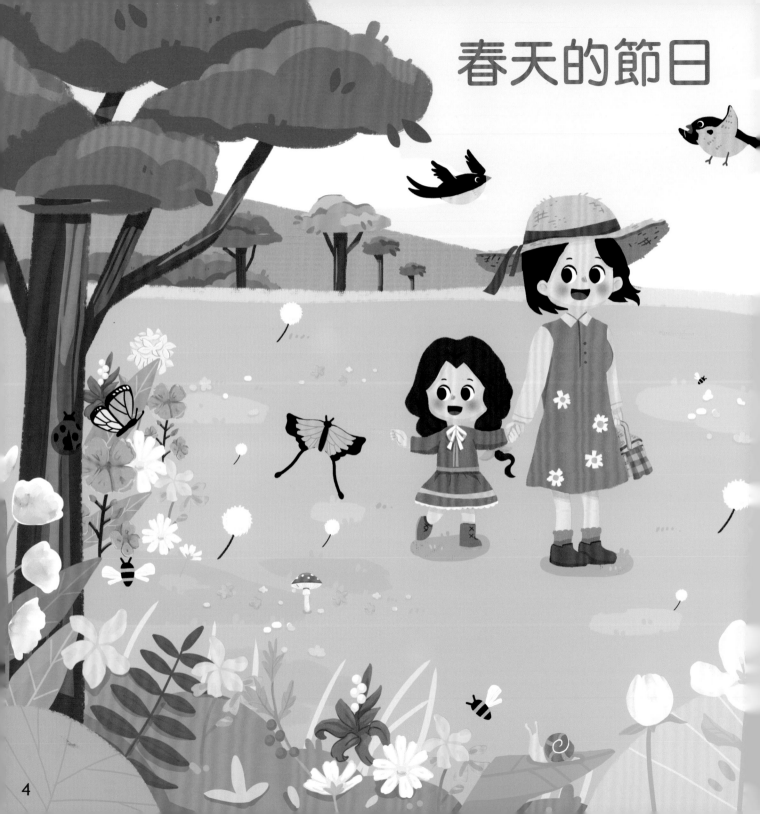

春天的節日

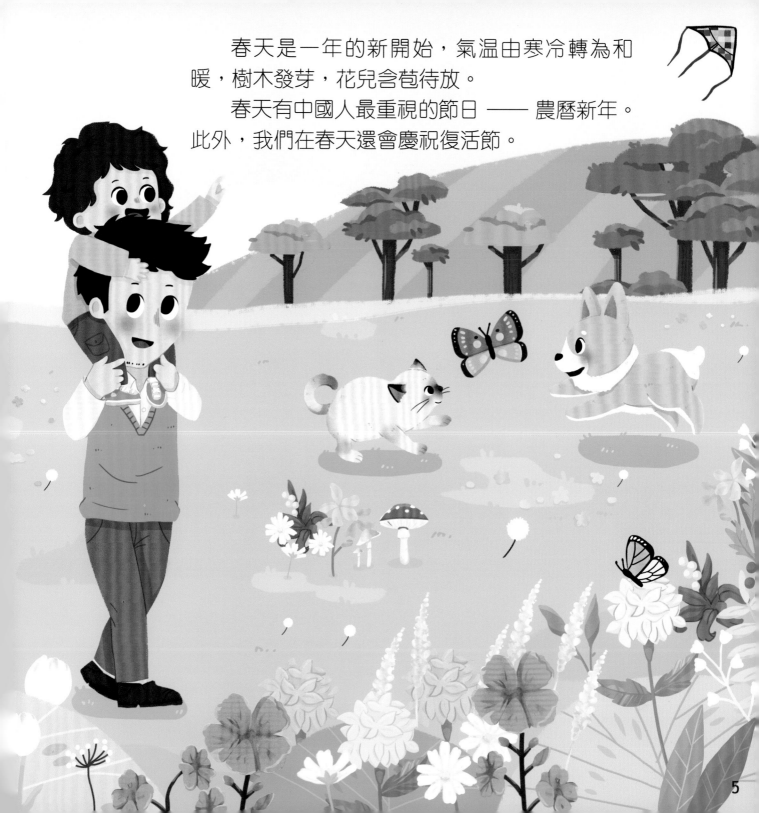

春天是一年的新開始，氣溫由寒冷轉為和暖，樹木發芽，花兒含苞待放。

春天有中國人最重視的節日 —— 農曆新年。此外，我們在春天還會慶祝復活節。

5

農曆新年（春節）

nóng lì xīn nián chūn jié

Chinese New Year / Lunar New Year

每年農曆正月初一至十五，是中國人的農曆新年，家人會聚在一起，並向親戚朋友拜年。

shuǐ xiān
水仙
narcissus

biān pào
鞭炮
firecracker

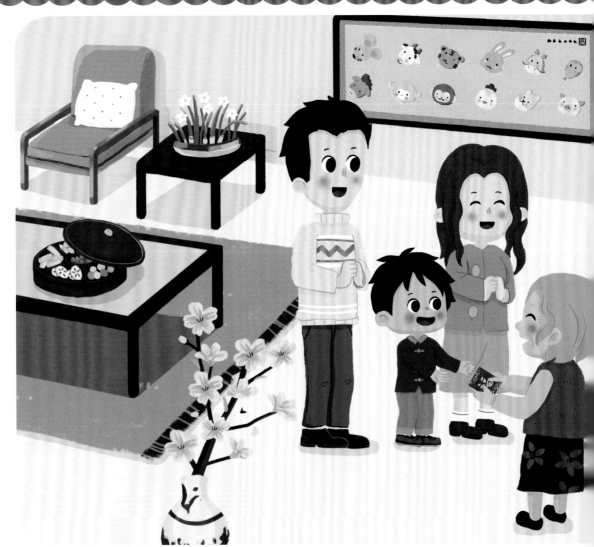

❤ 親子活動建議：
爸媽向孩子介紹十二生肖的動物：鼠、牛、虎、兔、龍、蛇、馬、羊、猴、雞、狗、豬，然後比賽扮演各生肖，看誰扮得最像。

jú zi
桔子
mandarin oran

wǔ shī
舞獅
lion dance

bài nián
拜年
visit relatives and friends

hóng bāo
紅包
red packet

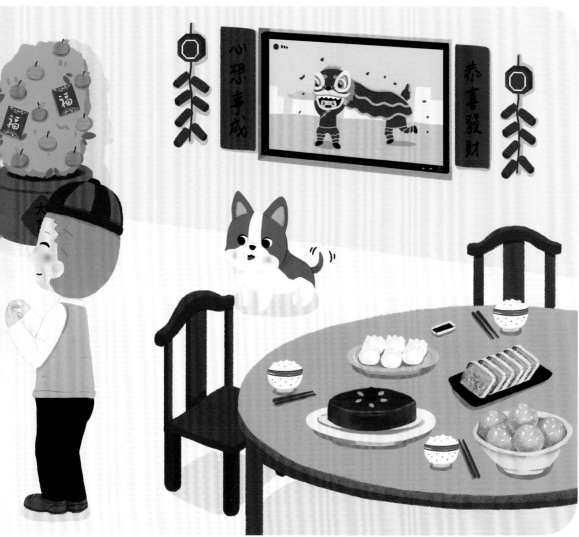

huī chūn
揮春
Chinese New Year
red banner

táo huā
桃花
peach blossom

cuán hé
*攢盒
Chinese New Year
confectionery box
* 粵音：全

nián gāo
年糕
rice cake

復活節 Easter

fù huó jié
復活節
Easter

復活節是紀念耶穌被釘上十字架後，死而復生的事跡。每年的復活節日期不定，約在三月到四月之間。

fù huó tù
復活兔
Easter bunny

qì qiú
氣球
balloon

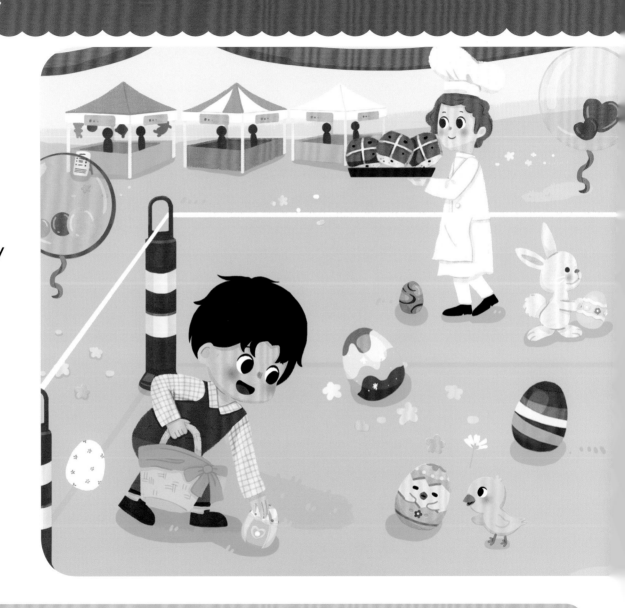

親子活動建議：
圖中的小朋友正在玩找復活蛋遊戲，大家也一起來參加，看看誰能找到最多的復活蛋。當然，爸媽還可以在家與孩子一起進行一場尋蛋遊戲啦！

fù huó dàn
復活蛋
Easter egg

qiǎo kè lì
巧克力
chocolate

shí zì miàn bāo
十字麵包
hot cross bun

bǎi hé
百合
lily

shí zì jià
十字架
cross

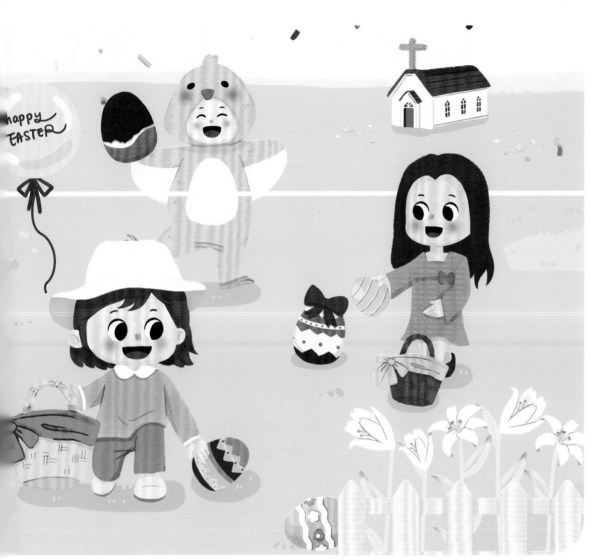

xiǎo jī
小雞
chick

lán zi
籃子
basket

夏天的節日

　　夏天天氣炎熱，泡在清涼的水裏最舒服，所以很多人都會去游泳呢。

　　在夏天裏，有向媽媽和爸爸表示謝意的節日，就是母親節和父親節。此外，還有紀念中國古代忠臣屈原的端午節。

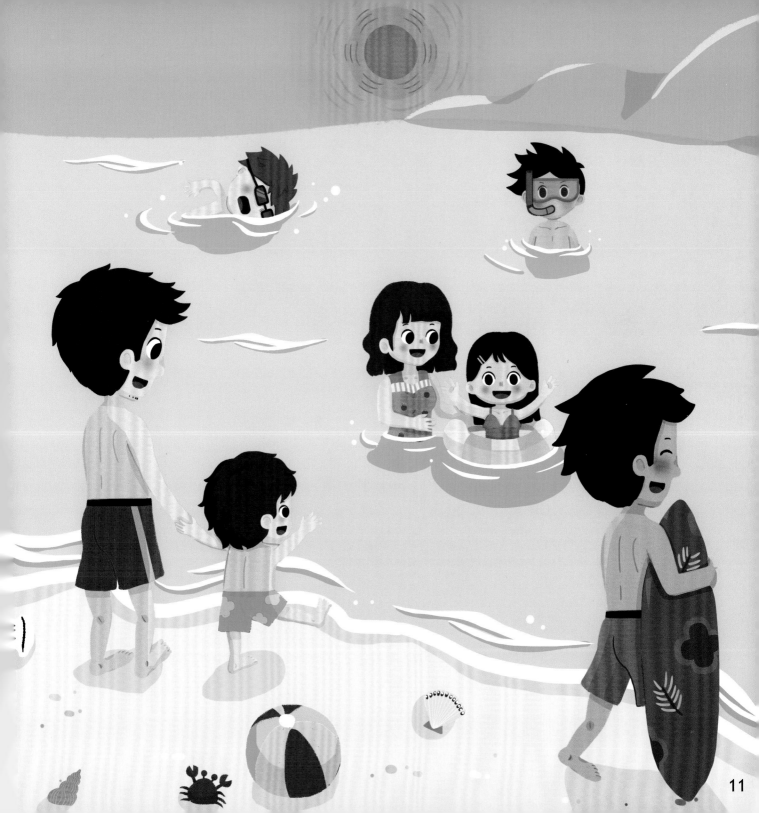

mǔ qīn jié
母親節
Mother's Day

每年五月第 2 個星期日是母親節。這天是子女向媽媽表示謝意的日子，而康乃馨是其中最常見的母親節禮物。

kāng nǎi xīn
康乃馨
carnation

qīn wěn
親吻
kiss

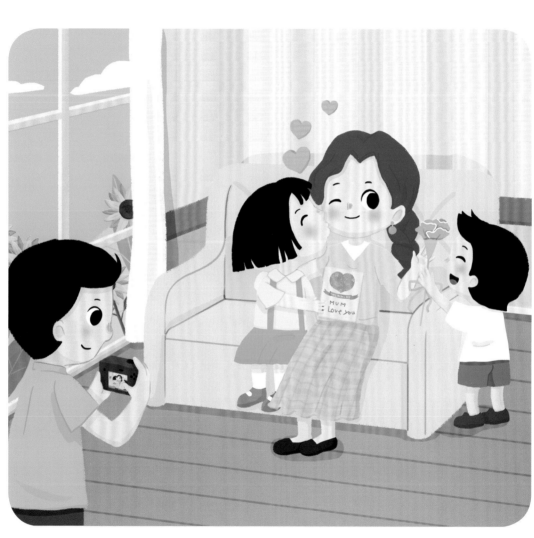

ěr huán
耳環
earrings

qún zi
裙子
dress

mǔ qīn jié hè
母親節賀卡
Mother's Day
card

♥ 親子活動建議：
爸爸跟孩子一起畫出媽媽喜歡的東西，然後送給媽媽。（小朋友，你可以隨時送禮物給媽媽，不限於母親節哦！）

父親節
fù qīn jié
Father's Day

每年六月第 3 個星期日是父親節,是子女向爸爸表示謝意的日子,例如送禮物給爸爸、陪爸爸做他喜歡的事等等。

kù zi
褲子
trousers

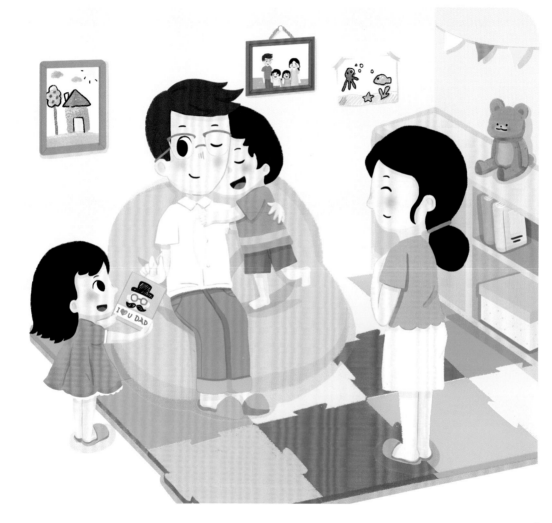

yōng bào
擁抱
hug

lǐng dài
領帶
tie

chèn yī
襯衣
shirt

fù qīn jié hè kǎ
父親節賀卡
Father's Day
card

♥ 親子活動建議:
媽媽先教孩子幾個簡單的按摩手法,然後與孩子一起為爸爸按摩,給爸爸一個驚喜!

13

端午節
duān wǔ jié
Dragon Boat Festival

每年農曆五月初五是端午節。這天，人們會吃糭子和觀看龍舟賽事。咚咚咚！鼓聲響起來了，快為龍舟健兒打打氣吧！

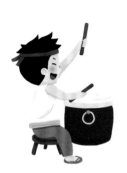

gǔ shǒu
鼓手
drummer

gǔ
鼓
drum

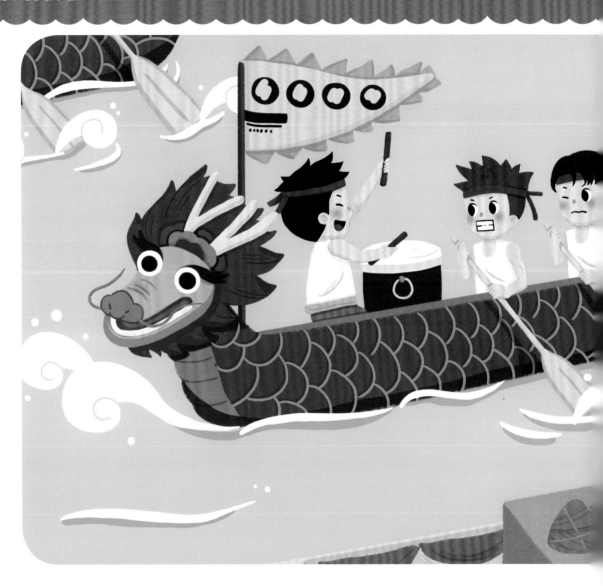

♥ 親子活動建議：
爸媽先以一、兩下的拍手、跺腳等動作與孩子玩打節拍遊戲，讓孩子跟着做。待孩子熟習後，每人輪流加入更多動作，看誰能做得最多最好。

14

lóng zhōu
龍舟
dragon boat

zòng zi
糉子
rice dumpling

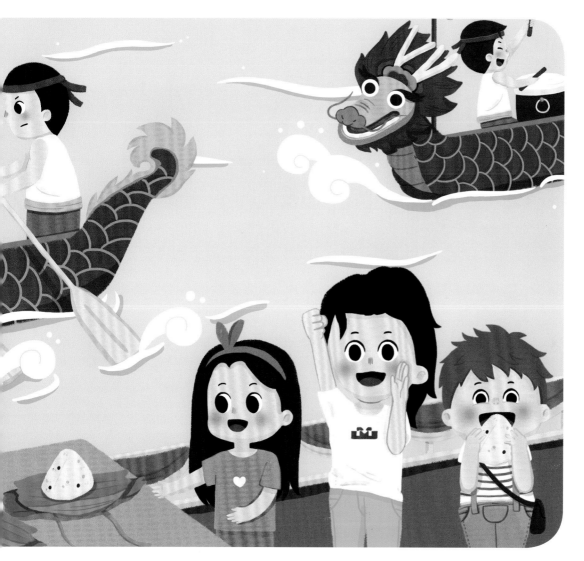

yè zi
葉子
leaf

qí zi
旗子
flag

guān zhòng
觀眾
spectators

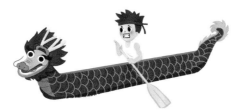

lóng zhōu jiàn ér
龍舟健兒
paddler

秋天的節日

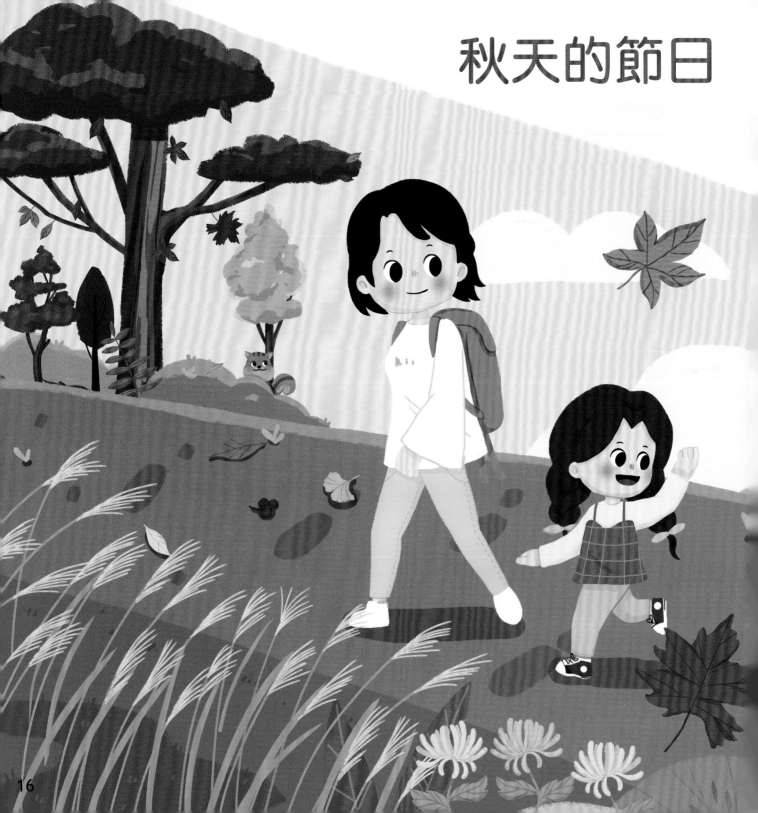

秋天天氣清涼，樹葉開始變黃，然後從樹枝上飄落下來。
在秋天，最令人期待的節日就是祝願人月兩團圓的中秋節了。

每年農曆八月十五是中秋節。當天晚上，一家人會聚在一起吃團圓飯，然後外出賞月呢。

mǎn yuè

滿月
full moon

shǎng yuè

賞月
moon watching

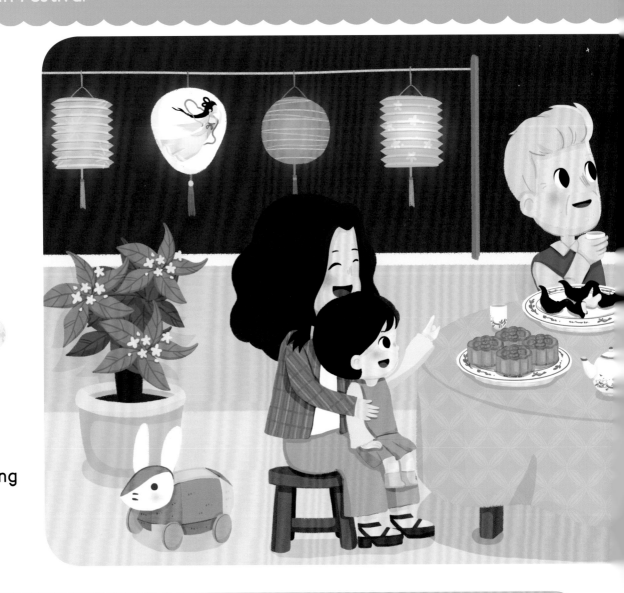

♥ 親子活動建議：
爸媽跟孩子說嫦娥奔月的故事或大坑舞火龍的習俗。（建議圖書：《中國傳統節日故事》和《香港傳統習俗故事》（新雅文化出版））

18

yòu zi
柚子
pomelo

yáng táo
楊桃
starfruit

yù tù
玉兔
jade rabbit

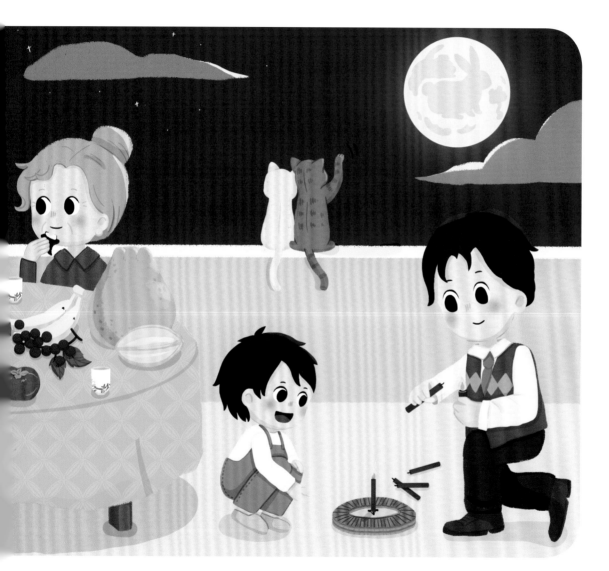

là zhú
蠟燭
candle

dēng long
燈籠
lantern

yuè bing
月餅
mooncake

jiā tíng
家庭
family

líng jiao
菱角
water caltrop

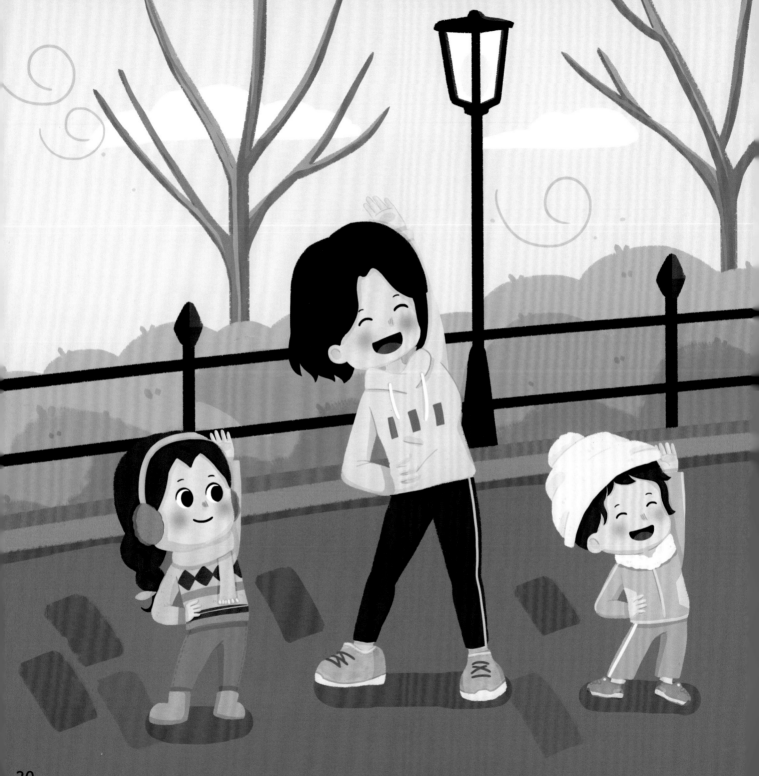

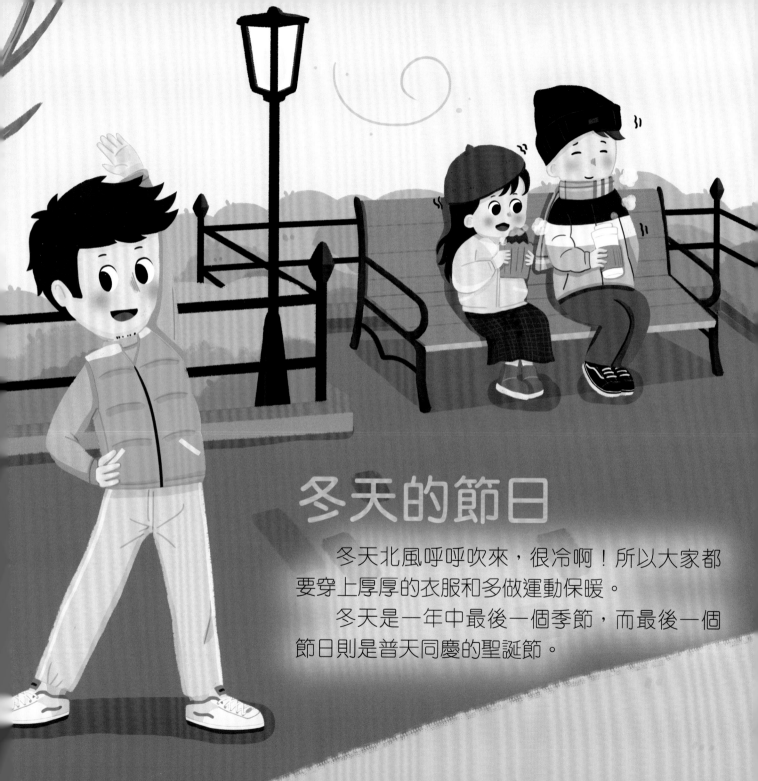

冬天的節日

　　冬天北風呼呼吹來，很冷啊！所以大家都要穿上厚厚的衣服和多做運動保暖。

　　冬天是一年中最後一個季節，而最後一個節日則是普天同慶的聖誕節。

每年十二月二十五日的聖誕節，是紀念耶穌誕生的日子。聖誕節有一個傳說，就是聖誕老人會給乖孩子派禮物呢。

lǐ wù
禮物
present

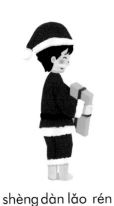

shèng dàn lǎo rén
聖誕老人
Santa Claus

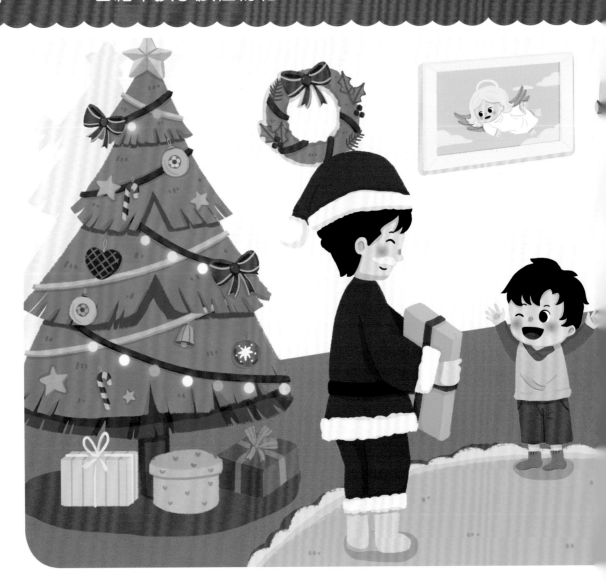

♥ 親子活動建議：
爸媽與孩子一起把家中不要的物品改做為聖誕裝飾，過一個環保的聖誕節吧。

shèng dàn dēng shì
聖誕燈飾
Christmas lights

shèng dàn wà
聖誕襪
Christmas stocking

jiāng bǐng rén
薑餅人
gingerbread man

xuě rén
雪人
snowman

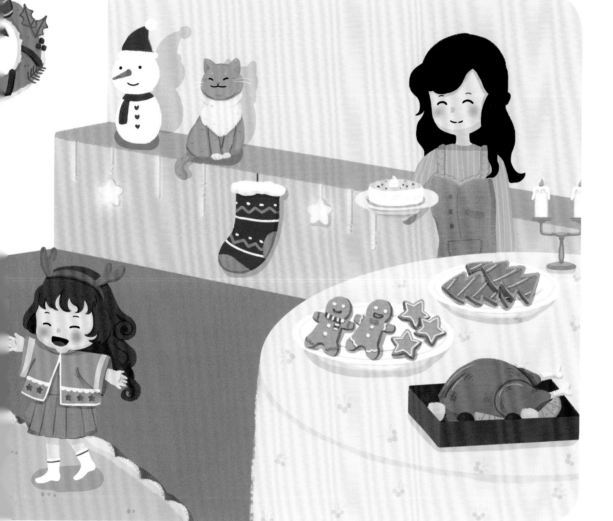

tiān shǐ
天使
angel

shèng dàn huā huán
聖誕花環
Christmas wreath

huǒ jī
火雞
turkey

shèng dàn shù
聖誕樹
Christmas tree

想讓孩子認識更多有關不同節日的知識嗎？

看看下面我們為孩子推介的圖書吧！

本系列分為《中國傳統節日》及《西方節日》，每套各4冊。書中透過淺白易懂的文字，配以精美的插圖及實物照片，讓幼兒認識中國傳統節日和西方節日的起源、習俗、應節食品等。此外，書後附有親子DIY小手工，有助增加幼兒學習的趣味性和互動性。

本書透過強強一家過新年的故事，講述從年廿九至年初二的新年習俗。書中還藏有很多有趣的小機關，透過翻一翻、拉一拉等多種互動形式，讓孩子可以自己動手貼對聯、穿新衣、擺放年夜飯和拆紅包。

《幼兒節日叢書・中國傳統節日》
21cm x 17cm・平裝・彩色 （一套4冊）

認識中華文化，
培養品德情意！

《過年啦》（1冊）
25.5cm x 25.5cm・泡綿精裝・彩色

一本有趣好玩的互動立體繪本！

《幼兒節日叢書・西方節日》
21cm x 17cm・平裝・彩色 （一套4冊）

感受西方節日歡樂，
學習分享與關懷！

向上拉出利是

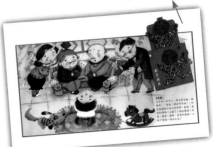